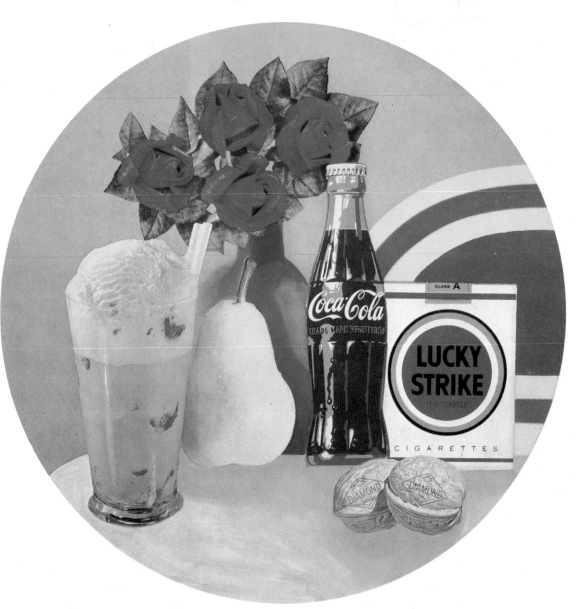

静物 13 号　1963

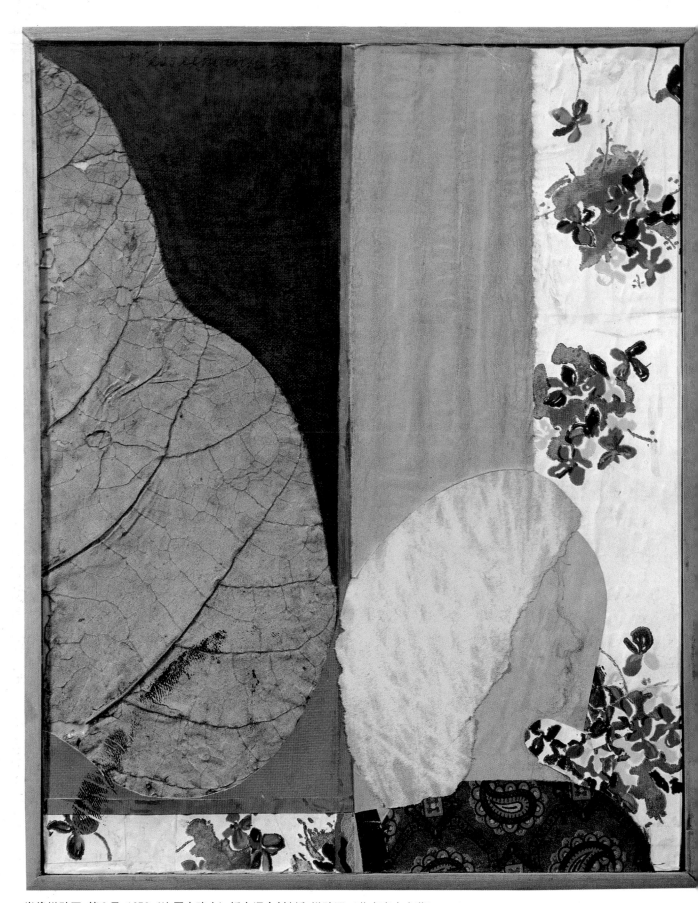

肖像拼贴画 第 3 号 1959（比原大略小）板上混合材料和拼贴画（艺术家本人藏）

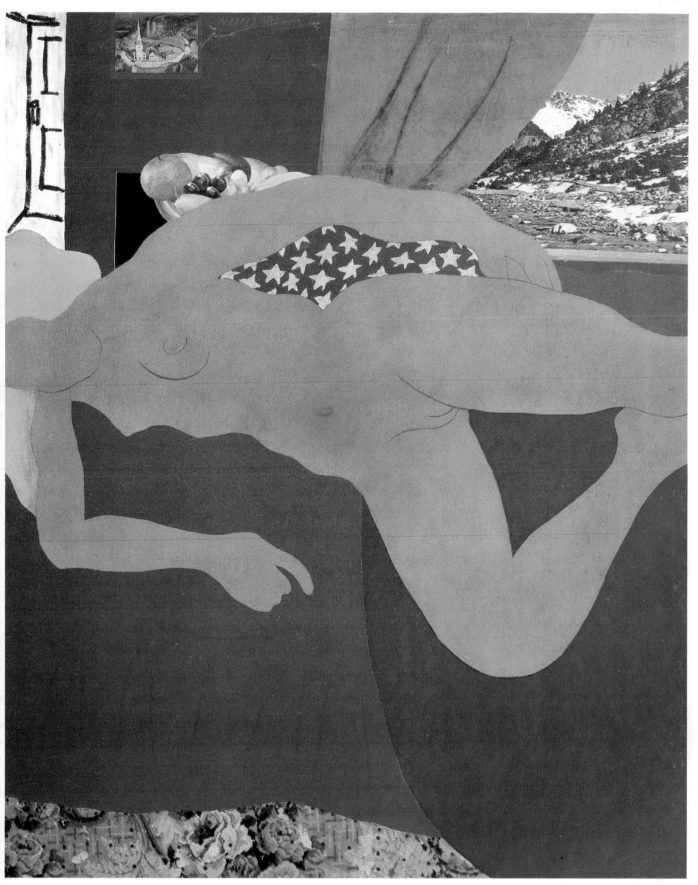

拼贴画 第 2 号 1961 混合材料拼贴画

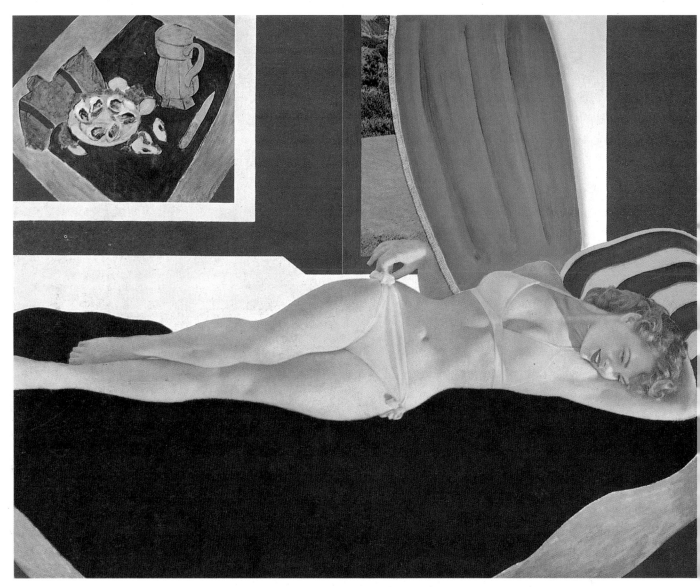

美国大裸体 第36号 1962 48 × 60cm 板上混合材料加拼贴画

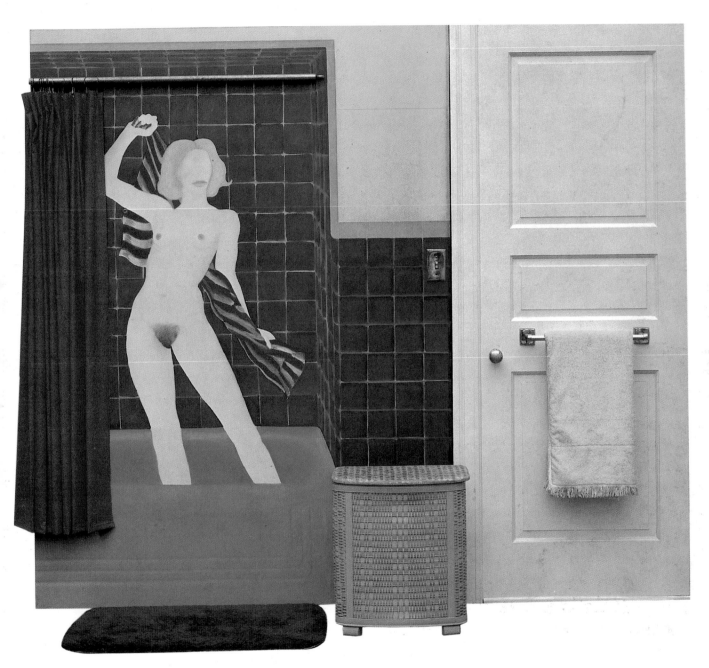

浴缸拼贴画 第3号 1963 84 × 106¹/₄ × 20cm 布上油画、木板上彩釉、装置艺术、藏德国科隆市路德维希博物馆

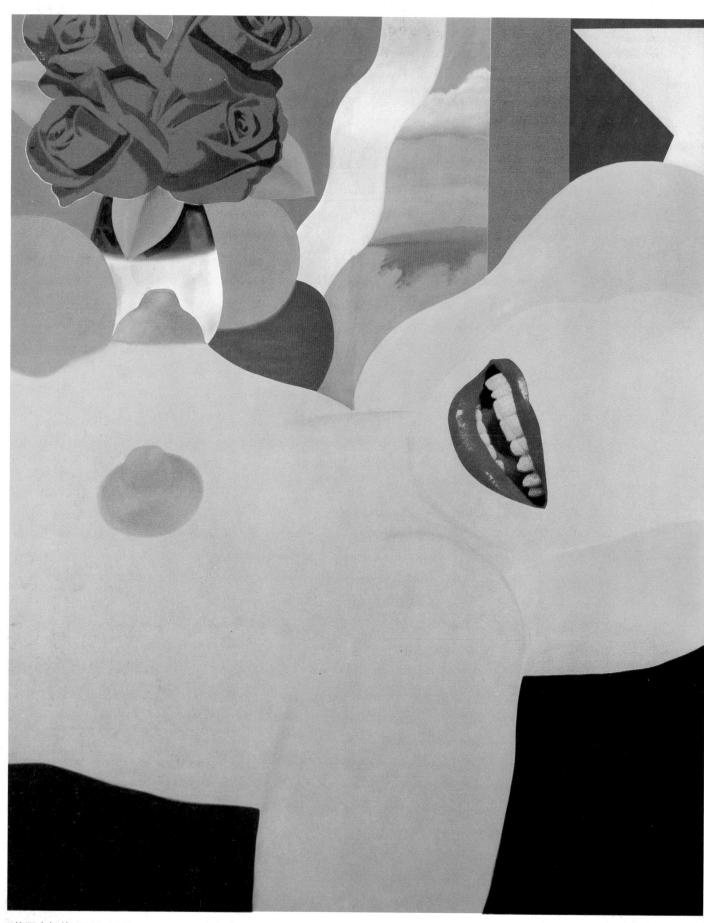

美国大裸体 53号 1964 120 × 96cm 布上油画

美国大裸体 第 5 号 1963 120 × 144cm（三部分） 布上油画和拼贴画

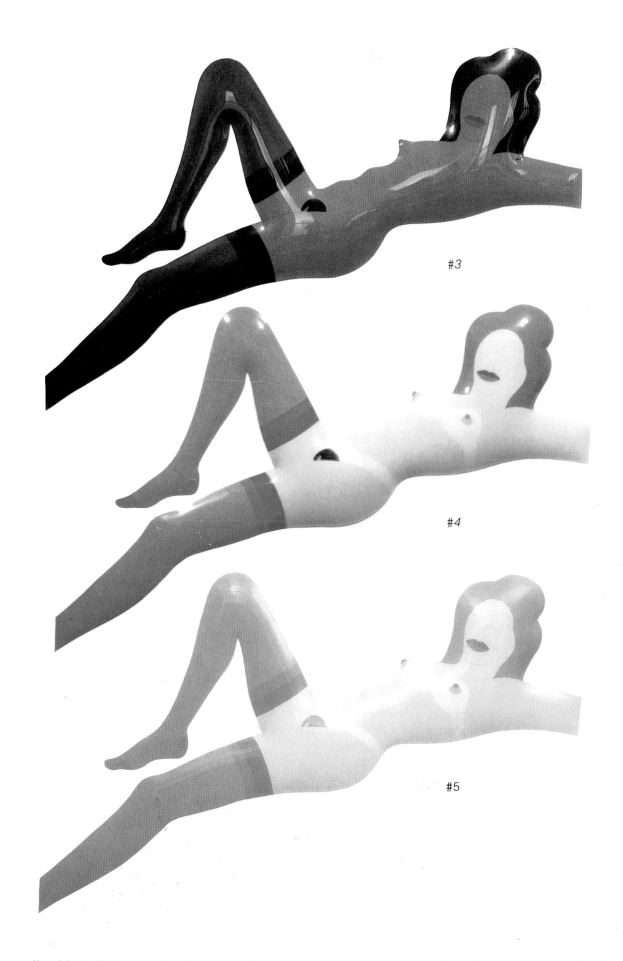

#3

#4

#5

美国大裸体 第82号中的第三号、第四号、第五号 1966 以模压的普列克斯玻璃画成

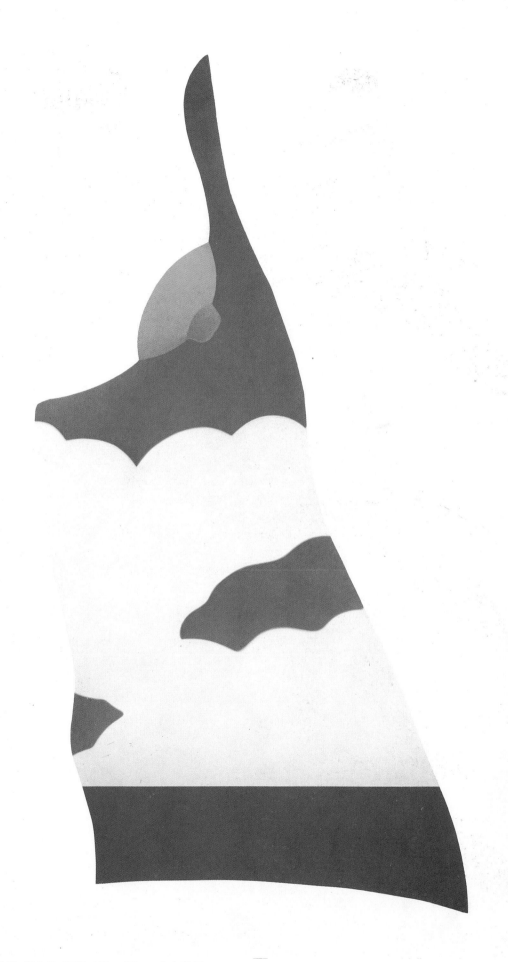

海景画 第3号 1967 115 × 59cm 布上油画

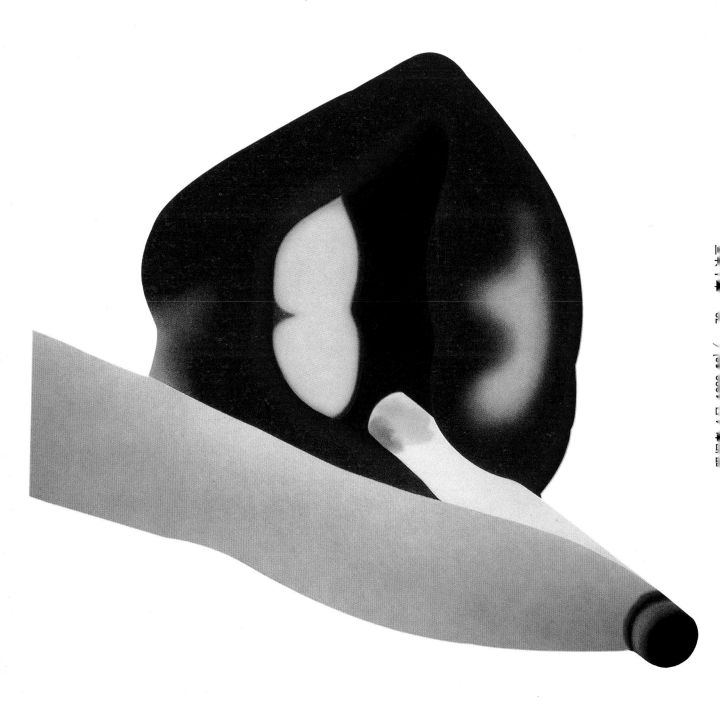

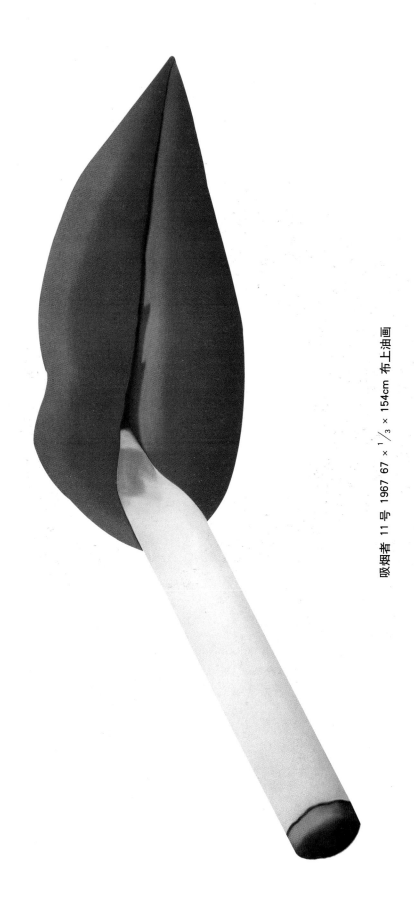

吸烟者 11 号 1967 67 × $\frac{1}{3}$ × 154cm 布上油画

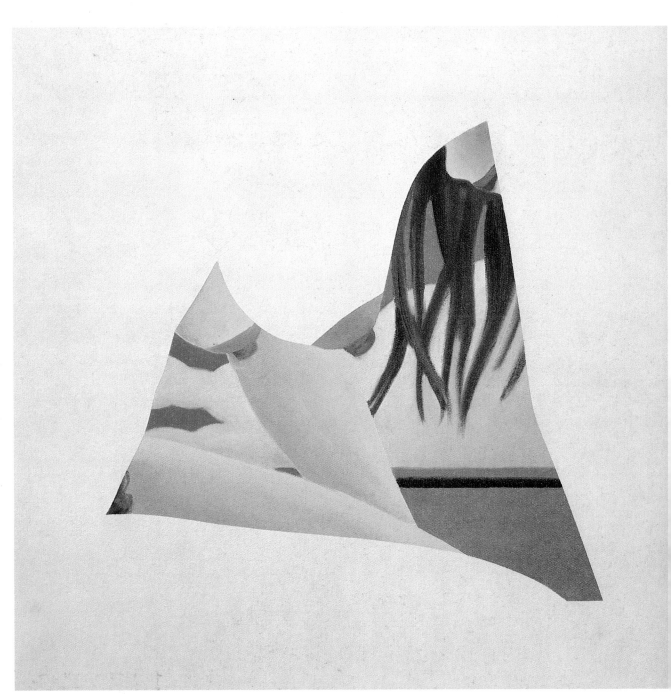

海景画习作 第 31 号 1979 14^1/$_2$ × 15^1/$_2$cm 布上油画

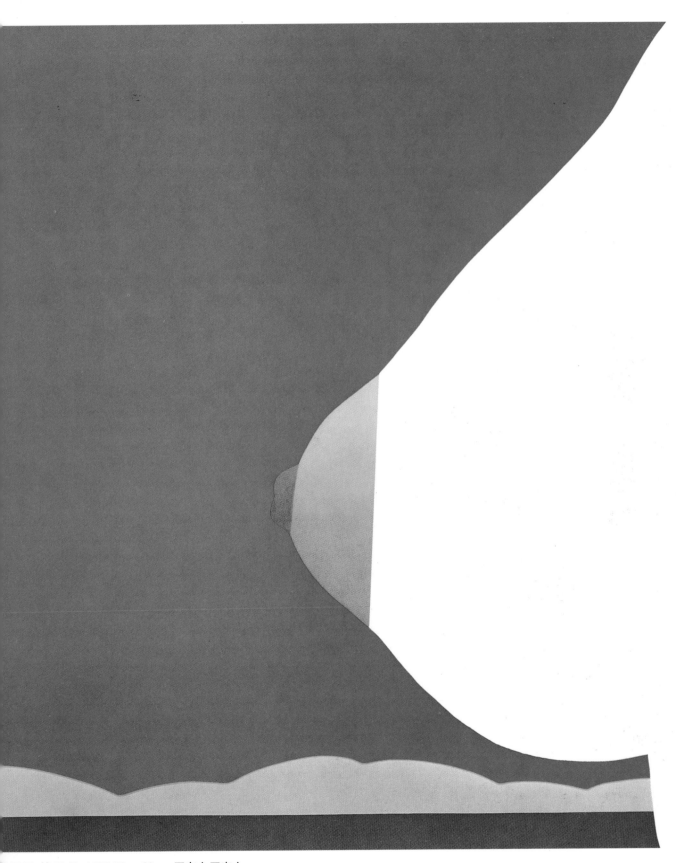

海景画 第19号 1967 72 × 60cm 画布上压克力

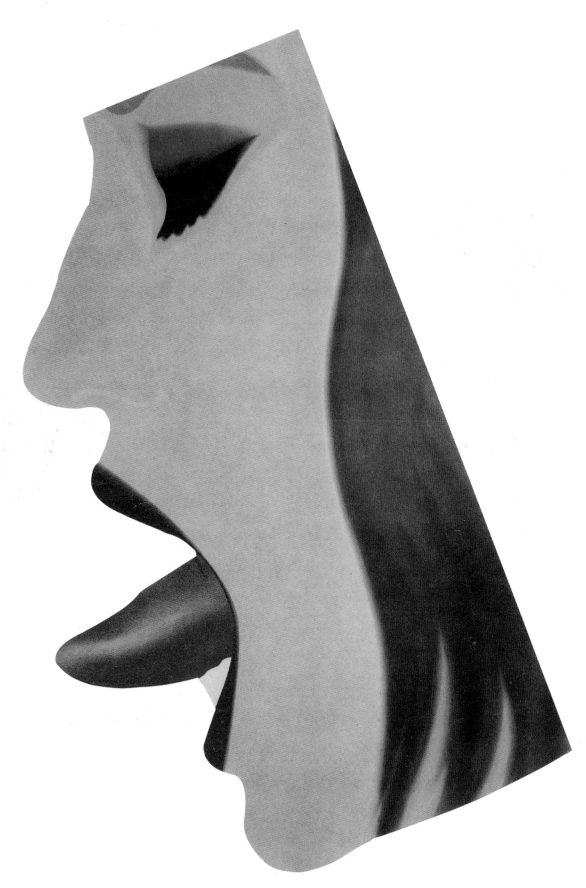

脸画 3 号　1967　76^1/$_4$ × 45^3/$_4$cm　布上油画

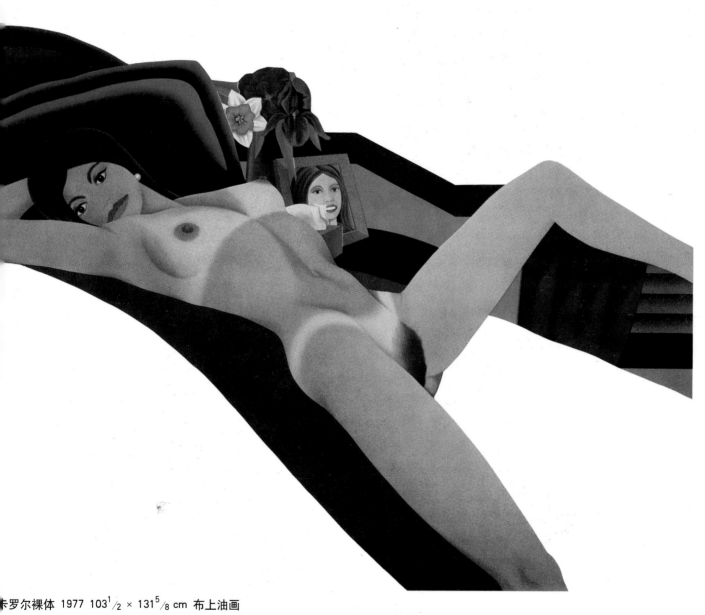

卡罗尔裸体 1977 103$\frac{1}{2}$ × 131$\frac{5}{8}$ cm 布上油画

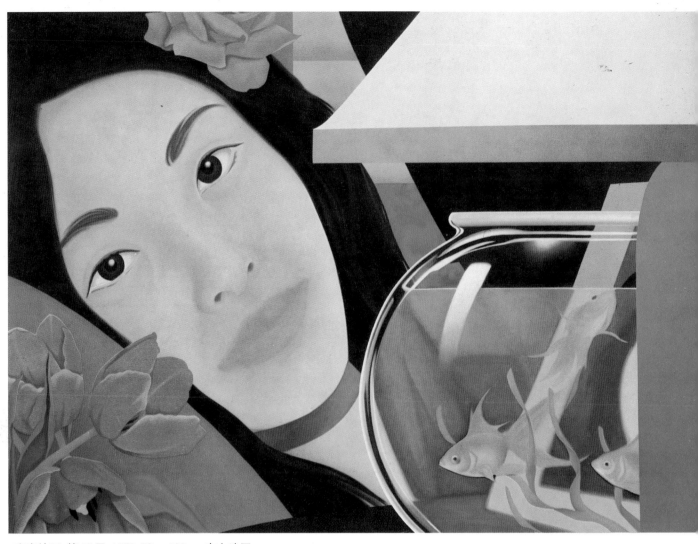

寝室绘画 第 43 号 1979 76 × 103cm 布上油画

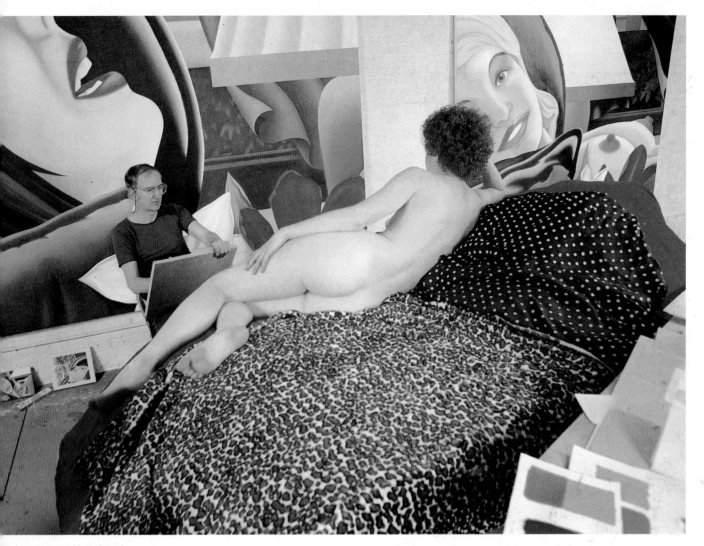

《包尔丽》时的画室景象

前)特写镜头。这一年, 他还将自己的阴茎引入画中. 挺立的阴茎都为水平, 在画展中不可避免地大出风头。

70年代, 韦塞尔曼继续发展《卧室画》系列, 脸成了一些作品的中心部分, 当他需要形象时, 就从画报杂志上选择人物拿来使用, 就像他以前选广告画做拼贴画时一样。70年代中, 他的静物画与真实物品的比例悬殊更大了, 许多物品暗示了女人的存在, 如: 戒指、项链、太阳镜、口红、钥匙、烟、和打火机等, 物体所包含的意义饶有兴味。70年代末, 他突然将作品柔进雕塑的特点, 他将他作品中的物体做成浮雕和雕塑, 如乳罩和女性软鞋, 它们揭示了这些物体有超越男人淫秽想象的力量。

自1959年他从第一个抽象转向绘画性的图案表现以来, 他在取得视觉强度的最大成绩的同时, 也保持了一些现实主义的特色。他将高雅艺术传统的特质互为结合, 超越了主题的单一内涵, 创造出优美和谜一般的新形体。他坚信绘画的作用, 开创了新的篇章: 比例变化的思想, 如巨大的物画和广告拼贴画中拼贴比例的应用, 以人体的各部分作为绘画题材的运用; 复杂形状图案绘画和在室内画中生活物品的独特使用; 以及某些业技巧在绘画中的首次创造性表达。在他的作品中, 他处理的不仅是现实世界, 更是理性的现实世界。

韦塞尔曼

出版: 湖南美术出版社出版·发行
地址: 长沙市人民中路 103 号
经销: 湖南省新华书店
印制: 湖南彩印厂
版次: 1999 年 9 月第 1 版
印次: 1999 年 9 月第 1 次印刷
开本: 889 × 1194 1/16
印张: 1
印数: 1-3000 册
书号: ISBN 7-5356-1224-5/J·1144
定价: 10.00 元

策划: 张 卫
　　　　萧沛苍
　　　　李路明
主编: 张 卫
责编: 张 卫
设计: 张 卫
制作: 京 昌
撰文: 章 未
翻译: 张 卫

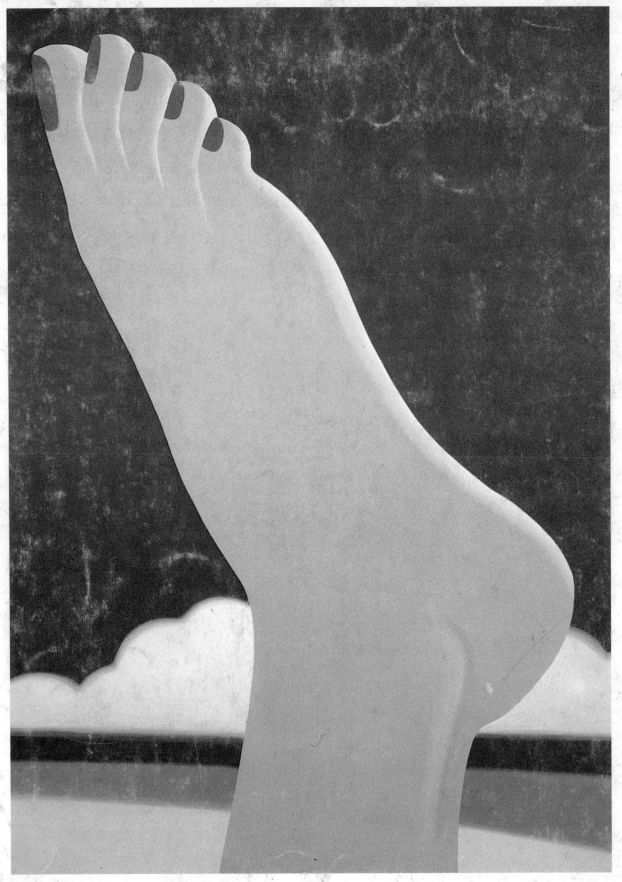

海景画 第1号 1965 66 × 48cm 板上压克力

ISBN 7-5356-1224-5

9 787535 612243 >

定价：10.00 元